娜 娜 ②

原　　著：[法]左　拉
改　　编：健　平
绘　　画：杨文理　李宏明　杨宇萍　孙晓玲
封面绘画：唐星焕

CNS | 湖南美术出版社

娜娜 ②

为了迎合上流社会人物对她的追捧，娜娜在家准备了一场消夜宴会。这些上流社会的男男女女有的打情骂俏，有的争风吃醋，有的送自己妻子去色诱权贵，有的装着道貌岸然，转眼即匍匐在石榴裙下；甚至借着在法国召开博览会的机会大谈要色诱苏格兰王子、波斯国王、俄罗斯皇帝。

娜娜的美色终于引来了苏格兰王子。在一次舞台演出中，王子和法国伯爵、侯爵齐到演出后台看望娜娜。恰好娜娜正准备裸体演出。这些高贵的名流便近距离欣赏了娜娜的裸体。其中尤以清教徒著名的伯爵彻底暴露了他贪欲的嘴脸。

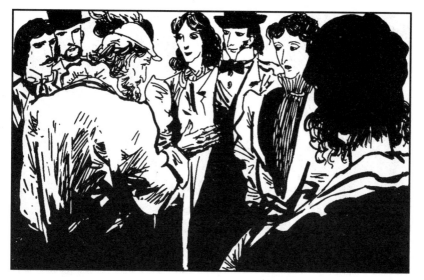

1. 侯爵连忙说：“是的，一个法律草案，我正关起门来研究，事关工厂的法规问题。我希望人们遵守星期日休息的规定。不然，教堂里没人做礼拜，我们就会走向灾难。”

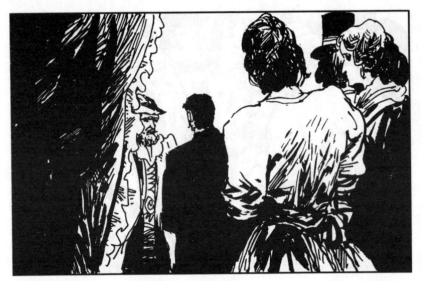

2. 旺德夫可不相信侯爵说的，他把老头拉到一边问："喂，你带到乡下去住的那美人是谁？还有，您刚才上哪了？胳膊肘上沾满蜘蛛网和墙灰。"侯爵结结巴巴地说："下楼，对，下楼时蹭的。"

3. 福士礼又端详着伯爵夫人那颗痣，并把她和娜娜做了番比较，然后小声对旺德夫说："我以为同她睡觉并非不可能。"旺德夫似乎在用目光扒下伯爵夫人的衣服，说："是的，并非不可能。"

4. 福士礼和旺德夫在离去前，再次向伯爵发出邀请，当侯爵知道后，他们又邀了他。当他们正要接受时，伯爵发现小老头韦诺正用锐利的目光盯着他。

5. 伯爵立刻严厉地回答道:"不行。我不能去。"侯爵也立即改变态度,说:"是不能去。这是个道德问题,贵族阶级应该事事成为人们的楷模。"侯爵常以道德保卫者自居。

6. 娜娜家里已为消夜布置就绪，所有东西都归布雷邦饭店供应，连侍者都是饭店的。由于餐厅太小，长条餐桌被安放在客厅里，饭店里的高级椅子和餐具，使一切都显得颇有气派。

7. 娜娜从剧院里回来了，佐爱告诉她都准备好了，还说："老吝啬鬼和黑鬼都来过，全给我轰出去了。"娜娜说："干得好。现在不同往昔了，我得来打鼓点另开张啦！"

8. 佐爱把娜娜重新打扮了一番，白色的薄绸长袍，使娜娜的美妙身段显露无遗，发髻上的白玫瑰更增秀色，娜娜得意地对镜旋着身，不想裙子钩在一件小家具上，顿时撕开一个口子。

9. 娜娜懊恼万分，嘴里骂骂咧咧。早已等在这里的达克内和乔治一边安慰她，一边趴在地上，用别针把那道口子接起来。

10. 客人来了。首先是克拉莉丝和埃克托，然后是罗丝夫妇。娜娜虽和罗丝不和，但作为女主人，她却分外客气地说："啊！亲爱的夫人，您的光临使我不胜荣幸！"罗丝同样客气地说："感到荣幸的应该是我。"

11. 娜娜高傲地微微一笑，罗丝马上还以颜色，她说："哟，我把扇子忘在皮大衣里了，斯泰纳，您去帮我拿来吧！"她是要告诉娜娜，银行家是她的。

12. 这时又有些客人来了，其中有旺德夫和布朗什，福士礼和露茜。娜娜迫不及待地把福士礼拉到一边问："他来吗？""他不愿意来。"娜娜失望地撅起嘴。福士礼忙说："伯爵要带夫人参加别的舞会。"

13. 娜娜还想说什么，米侬却把斯泰纳推到她面前，他是按照约定，把斯泰纳介绍给娜娜，他说："他快急死了，只是，他害怕我的妻子。您会保护他的，对吧？"

14. 娜娜嫣然一笑，看了眼罗丝，说："斯泰纳先生，您待会坐在我身边。"斯泰纳激动得连连弯着他的肥胖身子，罗丝则挂着不屑的微笑。

15. 又来了许多人，引人注目的是拉勃戴特带来的一群女人，她们中有佳佳、妮妮、布隆和卡罗利娜。福士礼问："博德纳夫来吗？"娜娜叫道："真叫人失望，他不能来了。"

16. 罗丝接着说："可怜的人，他一脚踏在舞台上的活动板上，把脚扭伤了。"大家正在叹息和遗憾时，一个粗大的嗓门在外面喊着："怎么！怎么！想把我扔在一边不管了，啊？"

17. 大家回过头，博德纳夫已由他的情妇西蒙娜扶着走了进来。所有的女演员都围上去吻着他。博德纳夫则骂骂咧咧地说："他妈的，他妈的！脚不行，胃口还是好的，你们好好侍候老爹吧。"

18. 原定25位客人，现在来了32位。娜娜又从卧室里挽出一位英国老先生，他就是为消夜做东的人。当娜娜用另一只手挽起斯泰纳时，恰好侍应总管打开客厅的门，叫道："夫人，请入席。"

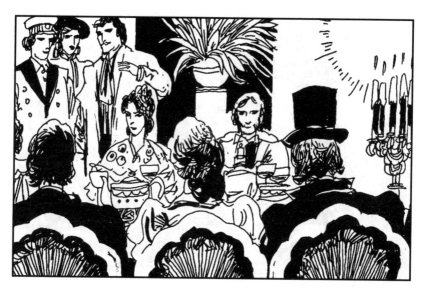

19. 大家刚挤着坐下，侍者又引来一男一女两位客人，旺德夫立即介绍说："这是我的朋友，海军军官富尔卡蒙先生和他的女友路易丝小姐。"大家只好又挤了挤。

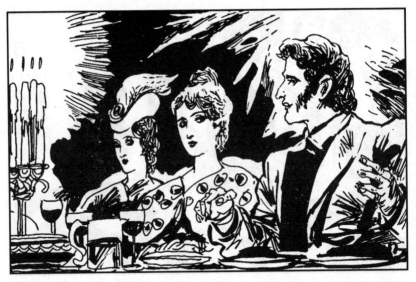

20. 大家吃着、聊着。女人们说起孩子来，露茜说她的儿子在海军学校念书。罗丝说她的孩子来看了她的演出。米侬接过妻子的话说："他的眼睛死死地盯住罗丝问，我妈妈为什么露着大腿呀？"

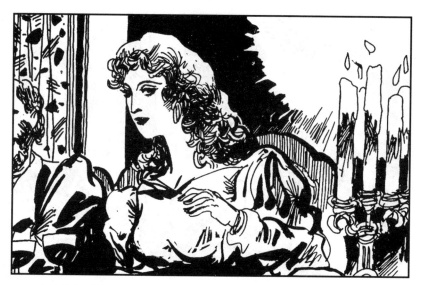

21. 米侬的话引起一片笑声。娜娜也动了感情，说："我的小路易每天上午11点来，我让他和小狗吕吕一起在床上玩，两个小淘气钻在被子底下，真是笑死人，想不到可怜的小路易变得那么调皮。"

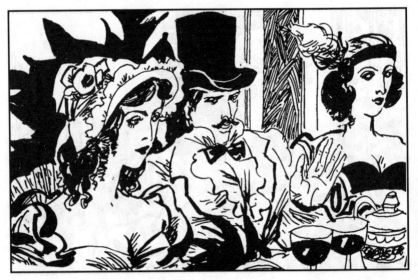

22. 埃克托紧挨着他钟情的佳佳，他询问起她女儿为什么没有同来。佳佳说："绝对不能让她来，这孩子不愿留在寄宿学校已是与我的想法背道而驰了。如果她要走这条路，那就不是我的错了。"

23. 佳佳为自己未能攒下一文钱，到现在还得操皮肉生涯而深深地叹息着，同时却把身体向埃克托靠去，用她涂着厚粉的、赤裸而肥大的肩膀压在他身上，令年轻人颇不自在。

24. 娜娜看到大家闷闷地吃着，便大声说："你们知道吗，苏格兰王子已经订了一个包厢，等到万国博览会的时候，他要来看《金发爱神》。""波斯国王星期日来看演出。"露茜凑兴说。

25. 女人们露出想入非非的样子，卡罗利娜凑近旺德夫问道："您说，俄罗斯皇帝多大年纪了？"旺德夫晒笑说："他没有年龄，我事先告诉您，别打他的主意。"女人们对他的话发出不满的抗议。

26. 布隆说："普鲁士国王是个干瘪的老头子，去年我在巴登见过他，他总是和俾斯麦伯爵在一起。""哟！俾斯麦，"西蒙娜说，"我认识他，一个可爱的人。"

27. 旺德夫说："我昨天就这么说过，可她们不信。"于是像在伯爵家一样，这里也展开了对俾斯麦的讨论。接着也为男爵小姐当修女的事叹息一番，上流社会的女人和风尘女子说的竟是一回事。

28. 香槟酒使大家越来越放纵，明目张胆地调起情来。旺德夫有意推波助澜，对克拉莉丝说："瞧！佳佳快把你的埃克托吞下去了。"克拉莉丝恨恨地说："小伙子上老太婆的圈套，让我恶心。"

29. 旺德夫的视线又投向斯泰纳，那胖子已坠入情网，他不时地向娜娜说着情话，而且把价钱开得越来越高。娜娜仍在若即若离地耍弄他，心想：如果穆法不受诱惑，我再抓住你。

30. 旺德夫又有了新发现，碰碰露茜说："看，罗丝正在向福士礼调情呢！米侬鼻子都气歪了，他可不喜欢穷光蛋。""叫她试试吧，我的福士礼最无耻，他找女人只是为了造就自己的地位。"露茜说。

31. 要散席了，娜娜已有了几分醉意，便对大家恣意调情生起气来，认为女人们是故意玷污她的名声。当博德纳夫请他人把咖啡送到饭桌上来时，她没好气地说："喝咖啡的上客厅去。"

32. 女人们可不在乎娜娜的态度，喝咖啡时，露茜竟对着福士礼和罗丝骂道："有的女人不仅偷男人，甚至连我的狗也要偷。"她转向福士礼又说："小宝贝，你的拖鞋还在我家，要不要送到她家里去呀！"

33. 克拉莉丝也走到她的老情人埃克托面前说："你听着,你爱的都是老家伙。你这个人!你要的不是熟的,而是熟得发烂的东西。"走过佳佳面前时,她还鄙视地"呸"了一声。

34. 这时，娜娜在卧室里又哭又叫："这群婊子，根本不把我当女主人，我干吗不把她们轰出去！"旺德夫说："你喝醉了。""我可能是醉了，但我希望别人尊敬我！"

35. 旺德夫、达克内和乔治边哄边拉，想把娜娜弄到客厅里去。但她拼命挣扎，还说："我知道，都是罗丝那个女人捣鬼。还有福士礼那条毒蛇，他有意不让伯爵来，我本该得到他的。"

36. "他呀，亲爱的，永远不可能！"旺德夫笑着叫道。"为什么？我不配吗？"娜娜问。旺德夫摇摇头说："因为他在神父们的掌握之中，因为哪怕他用手指尖碰您一下，第二天也要去忏悔。"

37. 旺德夫拍拍娜娜的肩膀，又说："姑娘，听我的忠告，别放走另外那个。来吧，和我一起到客厅里去。"他拉着她的手，娜娜余怒未消，脱出手叫道："我不去！"旺德夫一笑后独自走了。

38. 娜娜似乎百感交集，扑进达克内怀里，连声说："啊！我的咪咪，我心中只有你，我爱你，爱你！如果我们能永远生活在一起，就太好了。上帝呀！女人是多么不幸！"

39. 一种奇怪的响声打断了娜娜的发泄，她循声找去，原来是博德纳夫躺在两张椅子上睡着了，他大张着嘴，发出时高时低、时尖时粗的鼾声。娜娜不禁捧腹大笑。

40. 娜娜已忘了所有的不快，她亲密地拉着罗丝的手，领着一群女人围着博德纳夫转起来，一个个笑得花枝乱颤。

41. 时近4点，旺德夫、斯泰纳、米侬和拉勃戴特兴致勃勃地玩着牌，这时又来了一群青年，娜娜不认识他们，可其中一个小个子男人说："娜娜，是你在彼得斯家里邀请我们的。"

42. 达克内弹起华尔兹舞曲，客人们便跳起舞来，却显得无精打采。

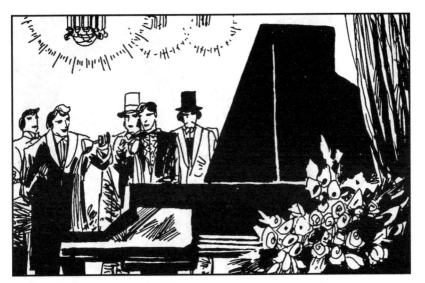

43. 那几个新来的青年人嫌跳舞不够刺激，便争相往钢琴里倒香槟，一边说："来吧！老朋友，喝一口，这钢琴，渴了。来呀，再来一瓶呀！让它喝个够啊！"

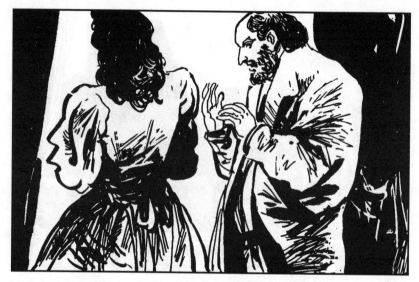

44. 娜娜接受了旺德夫的忠告，已把心思放在银行家斯泰纳身上。得意忘形的斯泰纳把手伸进娜娜的裙子，但立即又抽了出来，他的手被别针扎着了，血滴在裙子上留下一块红渍。

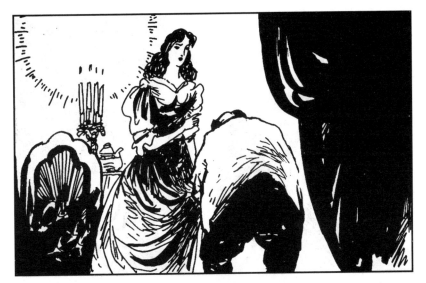

45. 娜娜立刻注视着斯泰纳，严肃地说："这等于我们之间签了字。"
斯泰纳俯身在染有血渍的裙子上吻了一下。

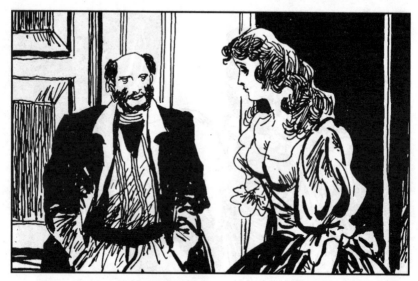

46. 客人们走了。娜娜走到斯泰纳身边说："我不想睡觉。带我去布洛涅树林吧，在那儿可以看到赏心悦目的景色，还可以喝刚挤出来的牛奶。"她不等他的答复就跑进去换衣服了。

47. 当佐爱帮娜娜戴帽子时，娜娜说："现在，我照你的意思办了。你说得对，宁愿要银行家，虽然他们都是半斤八两。"

48. 达克内很难过地走进来，娜娜柔情地抱住他说："我的咪咪，你得通情达理一点，你明白，我爱的是你，我是被迫的，被迫的……像你爱我那样抱紧我，再紧一点，紧一点！"

49. 旺德夫他们仍在打牌，布朗什躺在沙发上等他。娜娜叫起来："布朗什，起来，和我们一起去喝牛奶。走吧，回头再来找旺德夫。"

50. 斯泰纳却不喜欢这个胖姑娘夹在他们中间，可这由不得他。两个姑娘一边一个夹着他往外走，嘴里还不住地说："我们要让他们当着我们的面挤牛奶。"

51. 剧院后台的演员休息室里，西蒙娜正对镜整装，扮战神的普律利埃尔走进来问道："他来了吗？"西蒙娜问："谁呀？""王子。""噢，他会来的，每天必到。"

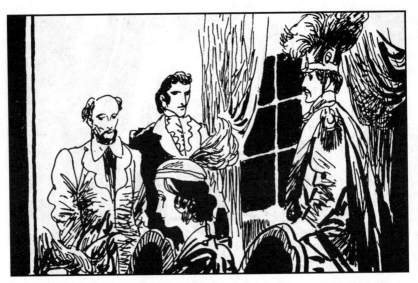

52. 这时，扮达戈贝尔王的老博斯克也走进来。接着扮火神的丑角演员方堂冲了进来，说："你们不知道吧？今天是我的圣名瞻礼日。我要叫人通知布龙太太，第二幕休息时送香槟来。"

53. "好样的！香槟！"普律利埃尔叫道。方堂那张山羊脸、小眼睛、大鼻子，都在不停地动来动去，非常滑稽。西蒙娜盯着他看，说："哎呀！这个方堂！他是独一份，他是独一份！"

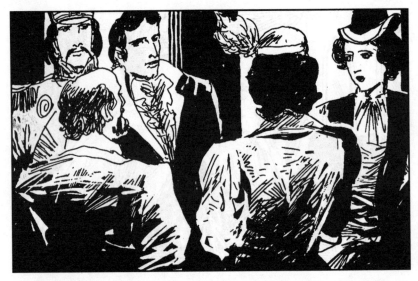

54. 克拉莉丝奔进来说："王子又来了！坐在右侧的第一个包厢里，这是他第三次来了。这个娜娜，她真有福气！"西蒙娜说："他把娜娜带到他住的地方，好像破费不少。"

55. "那当然！带人出去嘛。"普律利埃尔恶狠狠地说。方堂说："各位，过来，听我跟你们说娜娜和王子幽会的事。"大家围了过来，方堂绘声绘色的描述，弄得两个女人不时咯咯地笑着。

56. 一个高个子姑娘探进头来，这是萨丹，她戴着帽子和面纱，一副拜客访友的样子。她发现走错了房间，忙掉身向里面走去。普律利埃尔骂了一句："这是个烂婊子！是找娜娜的。"

57. 米侬和福士礼走进休息室。方堂对福士礼说："您最后这篇文章写得让人高兴，不过，为什么说演员爱虚荣呢？"米侬说："是呀，为什么呢？"说着，一双大手拍在福士礼肩上，福士礼被拍得弯下腰去。

58. 大家强忍笑声，都知道这是米侬整福士礼的办法，因为妻子的这个情人不能给家里带来利益。米侬还不甘休，说："福士礼先生，您侮辱了方堂，注意了，一二，嘭！"他一掌打在福士礼胸上。

59. 福士礼疼得佝下身子。罗丝在门口正好看见这一幕，她径直走到福士礼面前，踮起脚把前额送给他。福士礼说："晚上好，宝贝。"说完，吻了她一下。米侬狠狠地瞪着福士礼。

60. 西蒙娜一阵风似的奔进来说："博斯克老头获得满堂彩！王子笑弯了腰。你们认识坐在王子边上的那位高个子先生吗？他仪表堂堂，两颊的胡子美丽动人。""那是穆法伯爵。"福士礼说。

61. 门房布龙太太抱着一堆鲜花站在门口，西蒙娜说："又是给娜娜的，她都快给花埋起来了。"布龙太太抽出一封信给克拉莉丝。方堂说："布龙太太，给我送6瓶香槟，钱由我付。"

62. 克拉莉丝看完信，很低地骂着："这个不要脸的埃克托，我绝不会跟他妥协的。布龙太太，您告诉他，演完这一幕我就下去扇他的耳光！"这时布龙太太已消失在走廊的尽头。

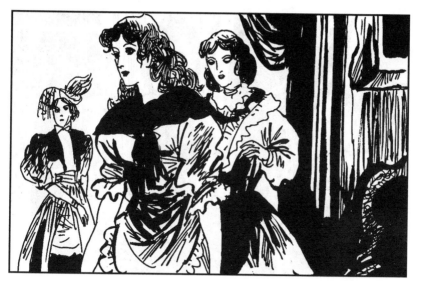

63. 娜娜穿着女鱼贩子的服装出现在门口，她向室内的人说了句"你们好"后，便大摇大摆地走了过去，女服装员米尔太太紧随其后，不时地为她弄着裙褶。那个萨丹也懒洋洋地跟在后面。

64. "斯泰纳呢？"米侬突然问。催场员巴里约老爹说："他昨天去卢瓦雷了，说是去买一座乡间别墅。""这我知道，是给娜娜的别墅。"米侬沉下脸说。

65. 博德纳夫走来对镜整理着头发和衣服，他告诉福士礼和米侬说："王子说他要在幕间休息时亲自到娜娜的化妆间向她表示祝贺，我得马上去迎接殿下。"他摆出一副高贵庄重的样子向外走去。

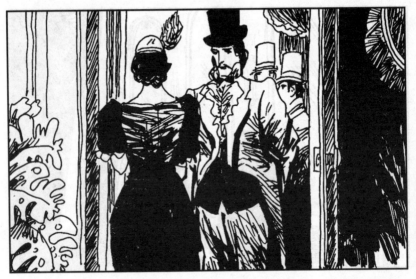

66. 西蒙娜受克拉莉丝的委托，去叫埃克托滚蛋。女门房凌乱龌龊的小屋里坐着好几位上流社会的先生，他们都是来买笑的。西蒙娜把埃克托召出房间，她要在外面谈。

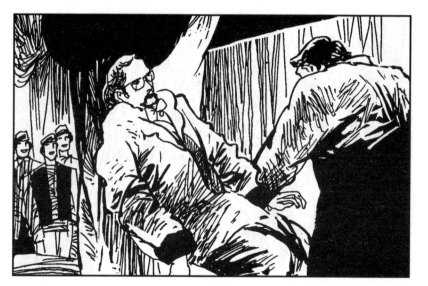

67. 博德纳夫催促工人快点换景，因为一会儿王子就上来了。米侬又找到机会整福士礼啦，他抓住他叫道："小心！这根杆子会砸死您的。"然后用力一带，把福士礼摔倒在地，工人们顿时大笑。

68. 王子上台来了，博德纳夫不停地说："请殿下跟我走……请殿下走这边……请殿下小心……殿下令我铭感五内，剧院不大，但我们已尽了力。"他不停地鞠躬表示歉意。

69. 王子终于出现在舞台边上，他是个高大、壮实、浑身上下都露着风流倜傥的绅士。他的后面紧跟穆法伯爵和舒阿尔侯爵。王子极有兴趣地看着舞台上的一切。人们也在四处偷偷地看着他。

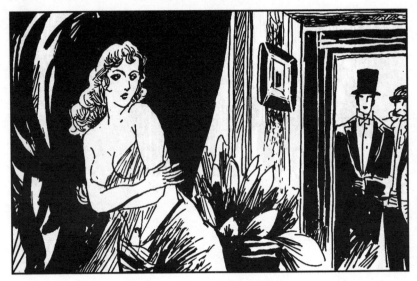

70. 一行人来到娜娜化妆间的门口，博德纳夫拉开门，然后退到一边说："请殿下先进去。"室内响起一声女人的尖叫，从门口可以看见赤裸着上身的娜娜往帷幕后跳去。

71. 大家走了进去。娜娜在帷幕后说："这时候撞进来，太不像话了！"博德纳夫说："别躲了，这些先生都知道女人是什么样的，不会把您吃啦。"王子诙谐地说："这很难说。"大家讨好地笑起来。

72. 坐在房间一角的萨丹露出不屑一顾的样子，服装员朱尔太太则毫无表情地僵立着。娜娜则在帷幕后笑着。博德纳夫把头伸进帷幕，说：
"出来吧，姑娘！"

73. 娜娜终于撩起帷幕的一角，说："请原谅，先生们，各位不期而至……"她没增加任何衣服，披在身上的薄纱什么也遮不住，一个丰满、充满青春活力的金发女郎展示在大家面前。

74. 娜娜在众人的注视下，露出一副羞愧难当的样子。博德纳夫说："得了吧，既然几位先生觉得这样很好。"娜娜说："殿下太抬举我了，我请殿下原谅我，我这种样子接待殿下……"

75. 王子说："是我来得不是时候，不过，夫人，我无法抗拒我要前来向您祝贺的愿望。"娜娜毫不拘束地一边向梳妆台走去，一边向大家致意。仿佛猛然间认出了穆法伯爵，她停下，伸出手。

76. 当伯爵拉住她的手时，娜娜小声说："您可是位难请到的贵客。"
为了掩饰自己的慌乱，伯爵总算找到了一句可说的话："天哪！这里怎
么这么热，夫人，您怎么能在这种高温里生活？"

77. 突然，方堂、普律利埃尔和博斯克身着戏装，挟着香槟出现在门口，方堂还大声说着："今天是我的圣名瞻礼日，我可不吝啬，出钱买了……"他突然看见王子，便把话收住了。

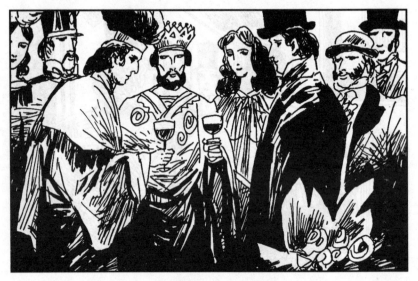

78. 大家颇为尴尬，方堂灵机一动，用庄严的神态说道："达戈贝尔国王请求同王子殿下干杯。"王子微笑起来，大家顿时回嗔作喜。

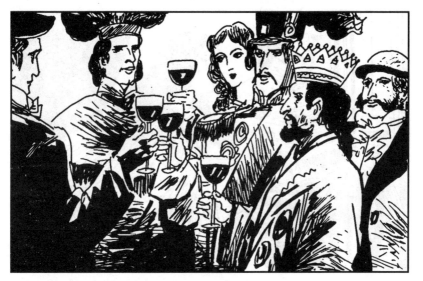

79. 博斯克俨然国王的样子向王子举杯说："为殿下干杯！"身着将军服的普律利埃尔补充说："为军队干杯！"方堂则高呼："为爱神干杯！"王子接过杯子，说："为夫人、将军、陛下干杯！"

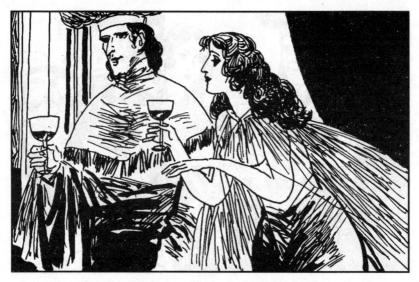

80. 娜娜已忘了做作的礼貌，她被方堂的滑稽嘴脸所吸引，在他身上蹭来蹭去，如痴如醉地望着他，用亲昵口吻招呼道："喂，倒酒啊，你这笨蛋！"

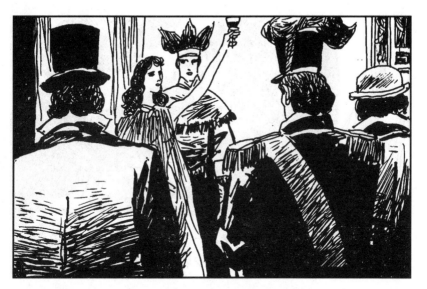

81. 当大家再次为爱神和王子干杯时，娜娜示意大家安静，然后高举着酒杯说："不，不，为方堂干杯！今天是他的圣名瞻礼日，为方堂干杯！为方堂干杯！"

82. 男人们热烈地响应她，坐在帷幕后的萨丹从布缝中看着这一切，自言自语地说："上流社会的人也并非那么干净。"

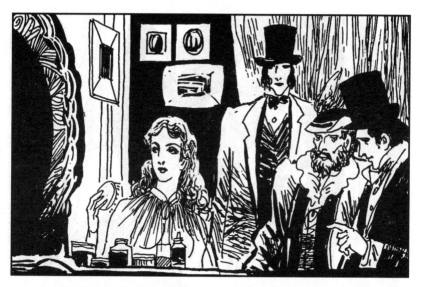

83. 方堂他们出去后，娜娜开始在身上化装，因为下一幕她裸体登场。王子和舒阿尔侯爵坐在一旁痴迷地望着她，穆法伯爵则颇不自在地僵立着。王子说："夫人，您领唱的圆舞曲非常精彩。"

84. 娜娜莞尔一笑，悄声说："殿下真让我受宠若惊。"舒阿尔侯爵也连忙凑趣说："乐队给您的伴奏不能轻一点吗？它盖住了您的声音，这是不能饶恕的罪过。"娜娜对老头的恭维却没作回应。

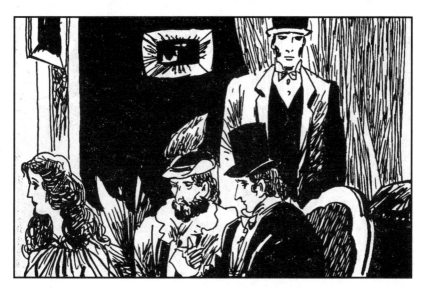

85. 王子又说："夫人，您如去伦敦演出，我会尽力接待，让您乐而忘返。喂！亲爱的伯爵，您对你们的美人缺乏点热情，我可要把她们都抢走了。"侯爵说："他不在乎这个，伯爵是道德的化身。"

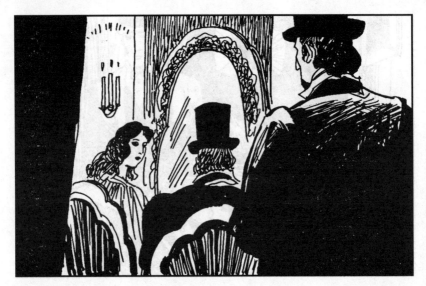

86. 娜娜听到此话，回头望了眼伯爵。内心正激烈交战的伯爵忙垂下眼睛，他不敢看娜娜，否则防线便会崩溃，为了掩饰自己的窘态，伯爵掏出手帕，擦着紧张得汗津津的双手。

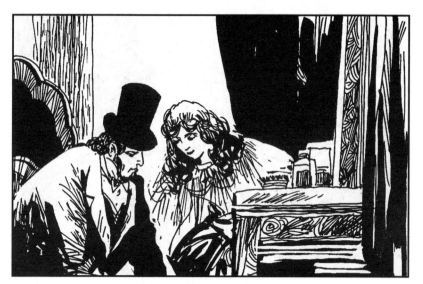

87. 恰在这时，娜娜的眉笔失手落在地上，她弯腰去捡时，伯爵也突然冲了过来，他的脸几乎和娜娜的脸挨在一起，她的金发也垂落在他手上，一种从未有过的快感顿时来到他身上，使呼吸都变得粗重了。

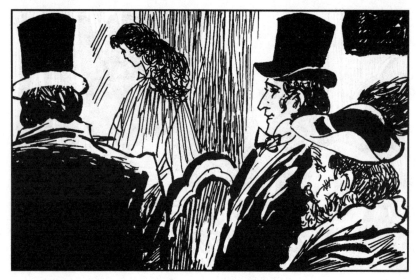

88. 娜娜化好装，亭亭玉立在大镜前，扭身端详着自己。王子半闭着眼睛，以行家的神态注视着她胸部的曲线。舒阿尔侯爵不住地点头，伯爵则一脸痛苦地垂着眼，头上冒着热汗。

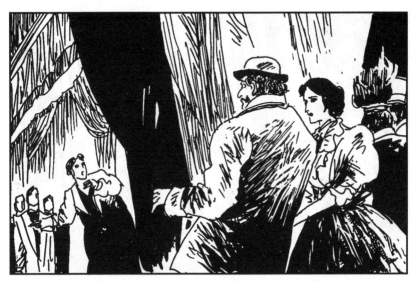

89. 王子一行留在台侧看戏，博德纳夫刚替他们安排好地方，舞台的另一侧就传来扭打和咒骂声，人们发出惊慌的议论声，这时舞台监督叫着奔来："博德纳夫先生，你快去看看吧！"

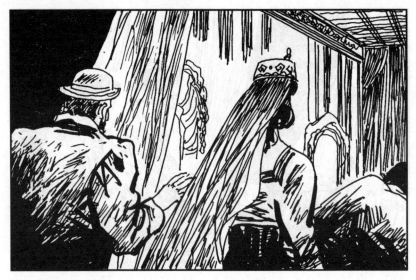

90. 原来是福士礼不服米侬的耍弄，他奋起反抗，两人在布景后扭打在一起，滚在地上互相撕扯、咒骂着。罗丝吃惊地瞪着他们，竟忘了登场了。博德纳夫走来厉吼一声："住手！"

91. 博德纳夫把罗丝推上场，然后对那两个人说："他妈的，你们干吗不回家去打？从现在开始，你们一个人留在右边，另一个待在左边，如果你们再跑到一起，我就把你们赶出剧院。"

92. 演出进行中，后台忽然起了一阵骚动，西蒙娜不禁叫了一声：
"瞧，特里贡来了！"这个专门安排姑娘们卖身的老太婆径直朝台侧候
场的娜娜走去。

93. 她们迅速地交谈几句话，娜娜瞟了一眼王子，连声说："不行，现在不行。"特里贡略一迟疑，便向西蒙娜走去。

94. 王子这时避开别人，悄声地向娜娜要求着什么，娜娜含情一笑点头应允。在一旁的伯爵看到这一幕，便走过去，故意打断他们的谈话。他居然心里责备自己这样做，却中魔般身不由己。

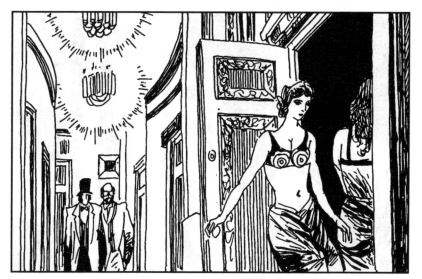

95. 福士礼无所事事，便请伯爵去参观化妆间，伯爵又身不由己地随他走去。在三楼的走廊上，两个只带着乳罩的女人看见他们，便闪身躲进房内，并砰地把门关上。

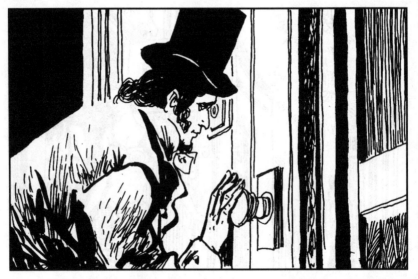

96. 伯爵已对这里的某些东西有了兴趣，他从一个房间的窥视孔里往里张望，看到二十几个女人挤在里面换服装，欢声笑语和扑面的香味，竟使这位从未见过这种场面的清教徒呆住了。

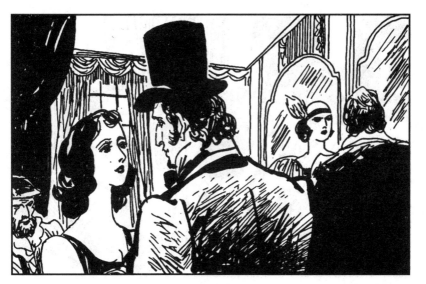

97. 福士礼把伯爵拉进西蒙娜和克拉莉丝的化妆间，当他看到舒阿尔侯爵坐在里面时，不禁惊得话也说不出了。而这时，克拉莉丝在福士礼的授意下，骤然地吻了伯爵一下，虔诚的教徒几乎晕了过去。

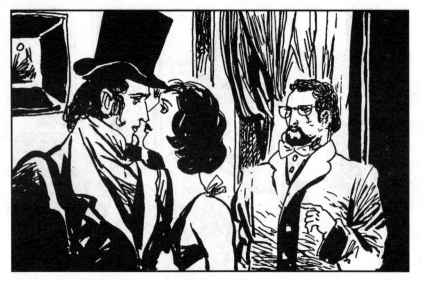

98. 可福士礼还不放过他，他对克拉莉丝说："再吻吻这位先生吧，他可是有钱的主。"他转过伯爵又说："你会发现她是很招人喜欢的。"克拉莉丝又吻了伯爵，这回伯爵不再感到晕眩了。

99. 戏演完了。娜娜匆匆地跑进化妆室，伯爵紧随其后，突然粗暴地在娜娜的后脖子上吻了一下，这仿佛是对刚才被吻的回答。

100. 娜娜转身扬手欲打，一看是伯爵，便抿嘴一笑，妩媚地说："哎哟！您吓了我一跳。"接着又小声说："我在乔治家附近有座别墅，小宝贝乔治说您常去那里，假如您愿意，就到那里找我吧。"

101. 当伯爵迈着梦幻般的步子经过观众休息厅时，他看见萨丹在另一端对舒阿尔侯爵喊着："你这个下流的老东西，滚开！"

102. 剧院大门外，王子把身披皮大衣的娜娜扶上他的马车。穆法伯爵看着那马车驶去了。他转身要走时，却看见路的一端，舒阿尔侯爵竟跟在挽着男人的萨丹背后走去。

103. 思绪难以平静的穆法伯爵决定步行回家，这个冷漠的天主教徒，这个严厉的宫廷侍卫长，此时脑中全是娜娜。他觉得只要能占有这个女人，即使舍弃一切，卖光家产，他也在所不惜。

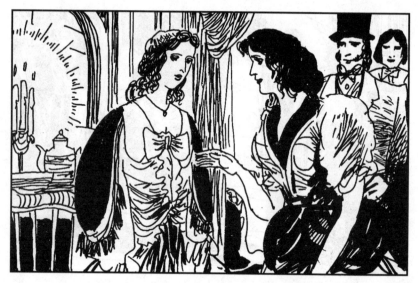

104. 伯爵一家昨天晚上来到于贡夫人的丰代特庄园。午饭的铃声把大家集中到餐厅里。于贡夫人吻着伯爵夫人说："萨宾娜，见到你到来，我好像年轻了20岁，住在你原来的房间里，舒服吗？"

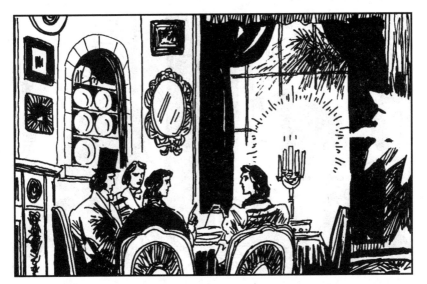

105. 萨宾娜说："舒服极了，使我想起我曾在那边的壁柜里发现一本骑士小说，晚上对灯偷偷地读着。噢，我还记起有个夏天的夜晚，我在外面散步时，竟扑通一声掉进了池塘。"她说着笑了起来。

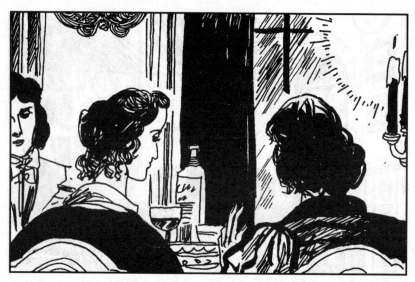

106. 于贡夫人开心地说："你们知道吗，乔治邀请的福士礼先生、达克内先生、旺德夫先生，他们都要来呢。""好啊！有了旺德夫先生就够热闹了。"伯爵夫人说。

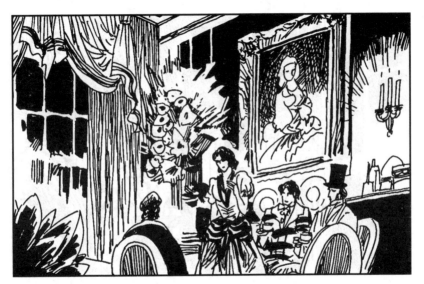

107. 吃完饭喝咖啡时，大家谈起巴黎，提到斯泰纳，于贡夫人说：
"那是个卑鄙的家伙！他在这儿给一个女戏子买了座别墅，离这儿4公
里，如果涉水过河只有一半路。伯爵，您知道这事吗？"

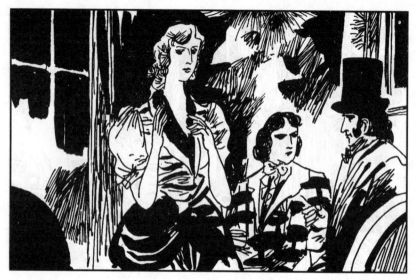

108. 伯爵说："毫无所知。"乔治听到伯爵撒谎，不禁扬头看着他，伯爵却只顾玩弄着手上的小匙。于贡夫人愤然地又说："听说那别墅还无耻地题名为'销魂'哩！"

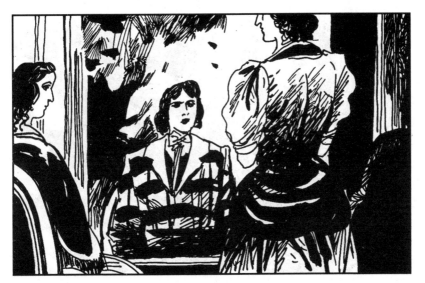

109. "那女戏子叫什么名字？"伯爵夫人问。于贡夫人说："叫……乔治，你今天早上也听见那园丁说的，她叫什么呀？"乔治装出竭力回忆的样子。伯爵夫人说："和斯泰纳在一起的，好像叫娜娜。"

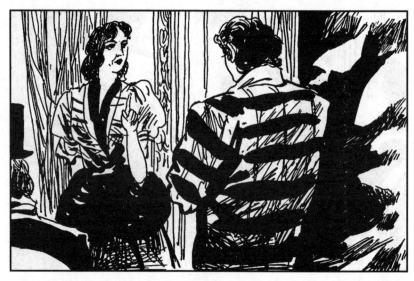

110. "就是她。园丁还说她今晚就到，是吗？乔治。"于贡夫人说。乔治说："妈妈，园丁说的什么连他自己也不清楚，刚才车夫说的正好相反，他说后天之前，根本没人来销魂别墅。"

111. 乔治说完，用眼角偷看伯爵对此有何反应，他看到伯爵似乎已对此话题失去了兴趣，正漫不经心地转着手中的茶匙，眼睛却已望向窗外很远的地方。

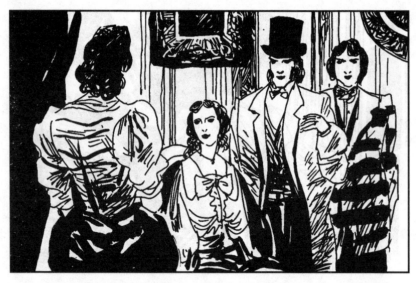

112. 于贡夫人忽然叹口气说："天哪，我不应该生气的，大家都得活下去嘛，如果遇见这个女人，顶多不打招呼就是了。"她转向伯爵夫人，改变话题说："你呀，答应6月份来的，现在都9月了。"

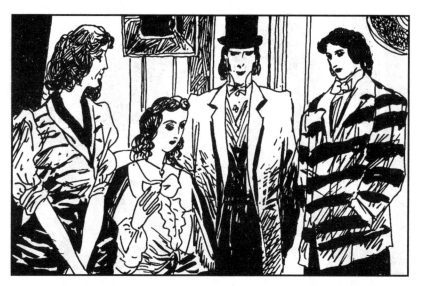

113. 伯爵夫人把晚来的责任都归于丈夫，她说："有两次，连箱子都装好，只等第二天上路了，他却说有急事要处理，只好推迟起程。后来，我已经决定取消这个计划了，他却又急着要来了。"

114. 于贡夫人说："男人们都这样，乔治也两次说要来，结果都让我空等了。可是，正当我以为他不会来了，前天晚上他倒来了。"她抚着儿子又说："小治治很乖，总算没忘了妈妈。"

115. 下午，乔治说他头疼，要回房间去睡觉。于贡夫人不放心，亲自把他送到房间，看着他躺下，道了晚安后才离开。

116. 母亲一离开，乔治就跳了起来，他把门锁上，然后把衣服穿上。晚饭铃声一响，他知道大家都去了餐厅，便迅速翻出窗户，溜走了。

117. 娜娜的确今天晚上要来销魂别墅。此时她正坐在从巴黎开往奥尔良的火车上，不停地跟佐爱提到她的小路易，因为她已通知姑妈，立即把小路易带到别墅来。

118. 下了火车，娜娜费了好长时间才雇到一辆破旧的四轮马车。赶车的小老头沉默寡言，而娜娜偏有许多事要问："您经常经过那别墅吗？是在那个山包后面吗？那儿树多吗？房子是怎么样的？"

119. 当车子艰难地驶上一个大斜坡时，娜娜望着漫无边际的平原，惊喜地说："哎！你瞧，佐爱。那片草！那全是小麦吗？天哪！多漂亮！"佐爱嘟囔着说："一听就知道太太不是乡下人。"

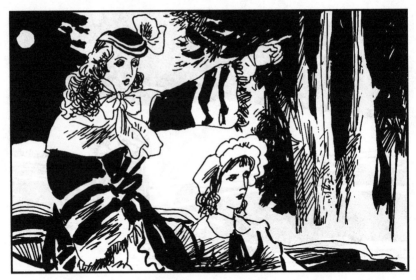

120. 终于到了，娜娜激动得站了起来："我看见了，看见了！啊，屋顶有个阳台。那是温室，屋子好大啊。我太高兴了！佐爱，你看呀，多好的花园呀！"

121. 娜娜迫不及待地奔进屋子，不停地发出喊叫和欢笑声。"啊！客厅多雅致呀！""哇！好漂亮的餐厅，可以摆多大的宴席呀！""炉灶多大呀，可以烤一只整羊呢！"

122. 娜娜惊喜地在卧房转了一圈，说："太好了，睡在这里真是美极了！"

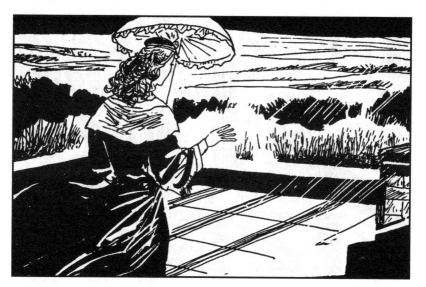

123. 娜娜又登上顶楼，她望着延伸的谷地，叫着："佐爱，佐爱！上来呀！这里是人间仙境哩！"这时，一阵狂风夹着细雨袭来，娜娜紧紧抓着帽子，裙子却似彩旗般被吹开。

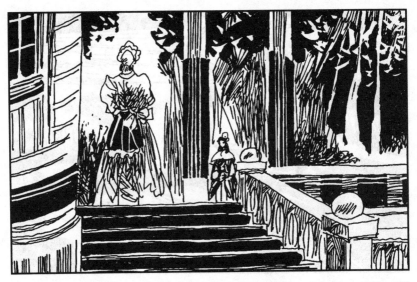

124. 娜娜又冒雨奔进屋后的菜园，她喜极地说："白菜、生菜、菠菜、洋葱，这是什么？佐爱，你一定认识，你来呀！"佐爱站在台阶上说："太太，您会生病的。"雨大了，娜娜的小绸伞已不起作用。